编者的话

　　应广大国画爱好者学习绘画的需求，旨在弘扬中华传统艺术，推动和普及绘画技能，发掘艺术瑰宝，展示名家风格各异的创作风采，提供修身养性、自学美术绘画的平台。本社在已成功出版的《学画宝典——中国画技法》《临摹宝典——中国画技法》两大系列的基础上，再推出《每日一画——中国画技法》丛书。本系列汇聚各题材专擅画家教学之精华，单品种单册出版，每册列举12幅范图，均配有详细的步骤演示及简明易懂的文字解析，以全新的视觉，全面而鲜活地介绍范图的运笔、设色过程，并附上所用笔、墨、颜料等工具介绍。读者可在闲暇时按个人喜好有计划地选择范图，跟随画家的笔墨领略画法要点，勤学勤练，逐步形成自我风格。如师在侧，按步就学，以达到举一反三的效果。希望本系列丛书能成为国画爱好者案头必备工具书。

　　黄民杰　福建省美术家协会会员，福州绿榕画院副院长，福州大学校园文化建设艺术顾问，福建省老年大学山水画教师、教授级学者。出版有20多种著述，擅长传统山水画，画风古雅细腻，诗意盎然。2012年重庆出版社出版《梅兰竹菊题画典故》。2014年在福州东方书画社举办《溪山幽趣——黄民杰扇面山水画展》。2018年福建美术出版社出版《仿古山水画技法丛书》。

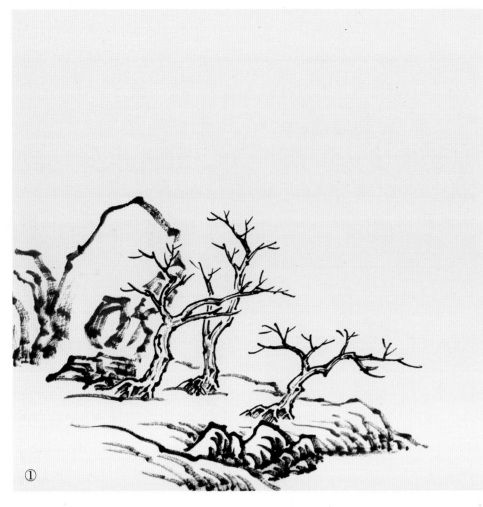

①

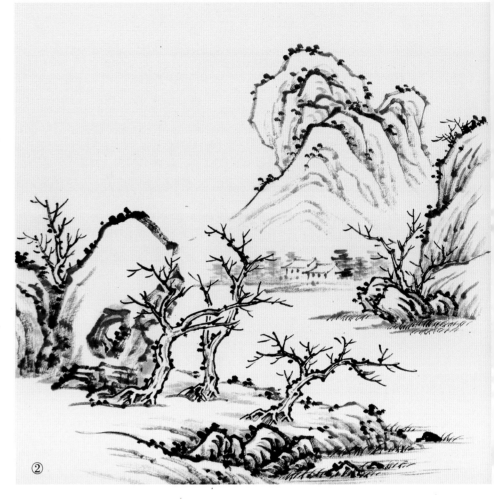

②

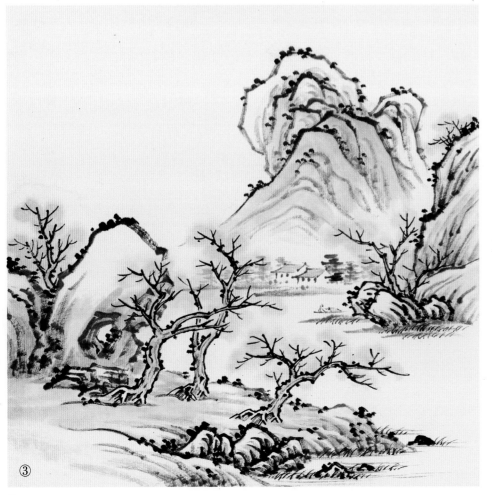

③

《春溪泛舟》画法

毛　　笔：兼毫笔、小狼毫笔、大白云笔
国画颜料：赭石、花青、藤黄、胭脂、钛白、三青、墨汁

　　步骤一：兼毫笔画近景的土坡和山石，小狼毫笔勾勒桃树。
　　步骤二：兼毫笔画对岸的山石、树木，大白云笔调淡墨染土坡和山石暗部。兼毫笔画中景，注意笔墨的浓淡变化。小狼毫笔勾勒点景的房屋。
　　步骤三：大白云笔调淡赭石染土坡和山石暗部，稍干后调花青、藤黄加少许墨成淡草绿叠染土坡、山石，调淡粉红染桃花。
　　步骤四：小狼毫笔调淡墨在桃树间画竹丛和水草，大白云笔调花青加少许墨成淡青绿复染土坡、山石，待干后近景石块顶部染少许三青。淡胭脂点写桃花，干后钛白点醒。赭石染屋顶，花青调淡墨画远山，染树林、竹丛。

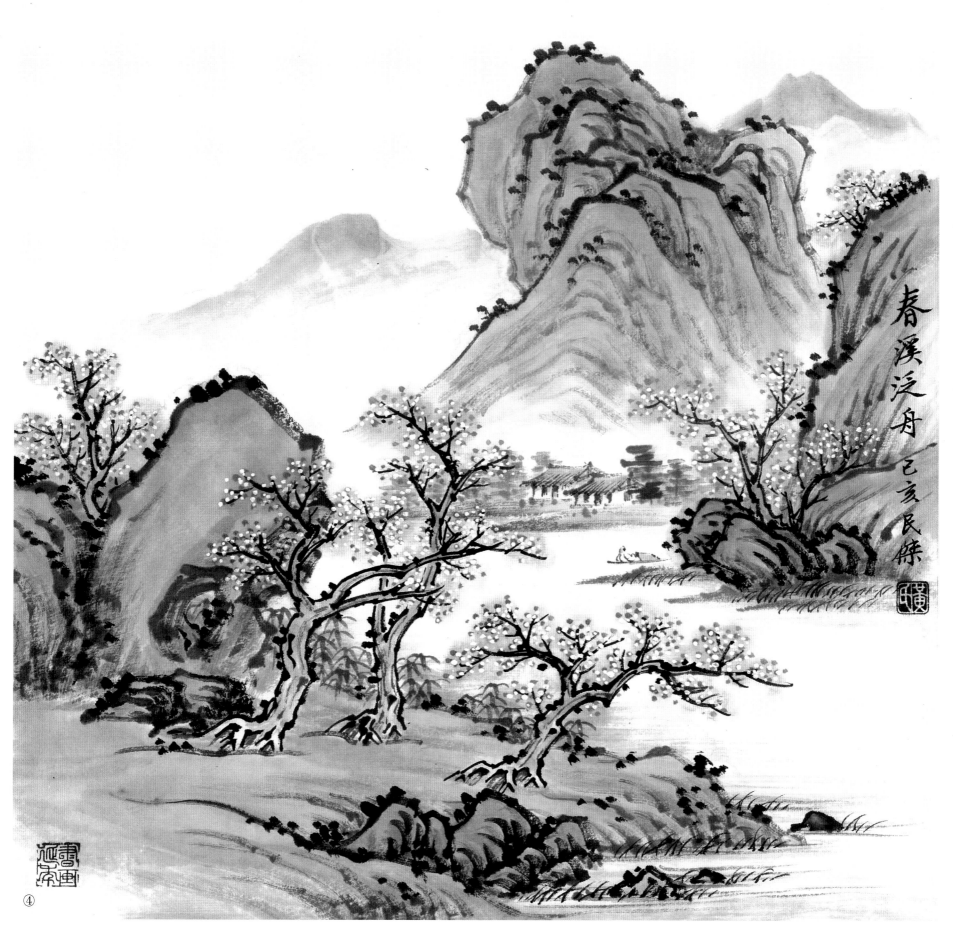

春溪泛舟

①

②

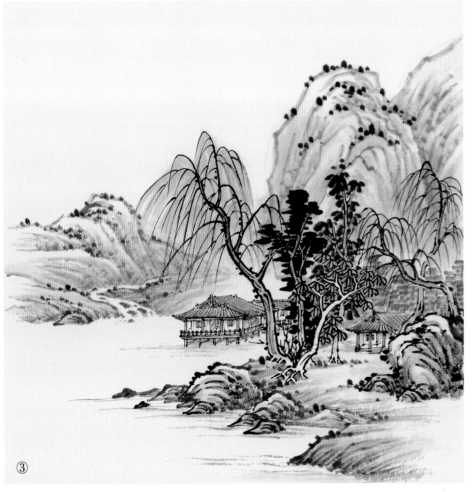

③

《夏木垂荫》画法

毛　　笔：兼毫笔、小狼毫笔、大白云笔
国画颜料：赭石、花青、藤黄、三绿、三青、墨汁

　　步骤一：小狼毫笔勾勒近景的树干和夹叶，兼毫笔画土坡、山石并点叶，接着勾勒房屋、水阁、树干及水纹。

　　步骤二：兼毫笔调稍淡的墨色勾皴中景的山石及土坡、溪流，大白云笔调淡墨染土坡和山石暗部，干后点苔。

　　步骤三：大白云笔调淡赭石染土坡和山石暗部，赭石染树干、房屋、水阁，干后调花青、藤黄加少许花青成淡草绿染土坡、山石、柳树和夹叶。

　　步骤四：淡草绿复染土坡、山石、柳树，兼毫笔蘸三绿点夹叶，少许三青加染近景山石顶部，花青调淡墨画远山。

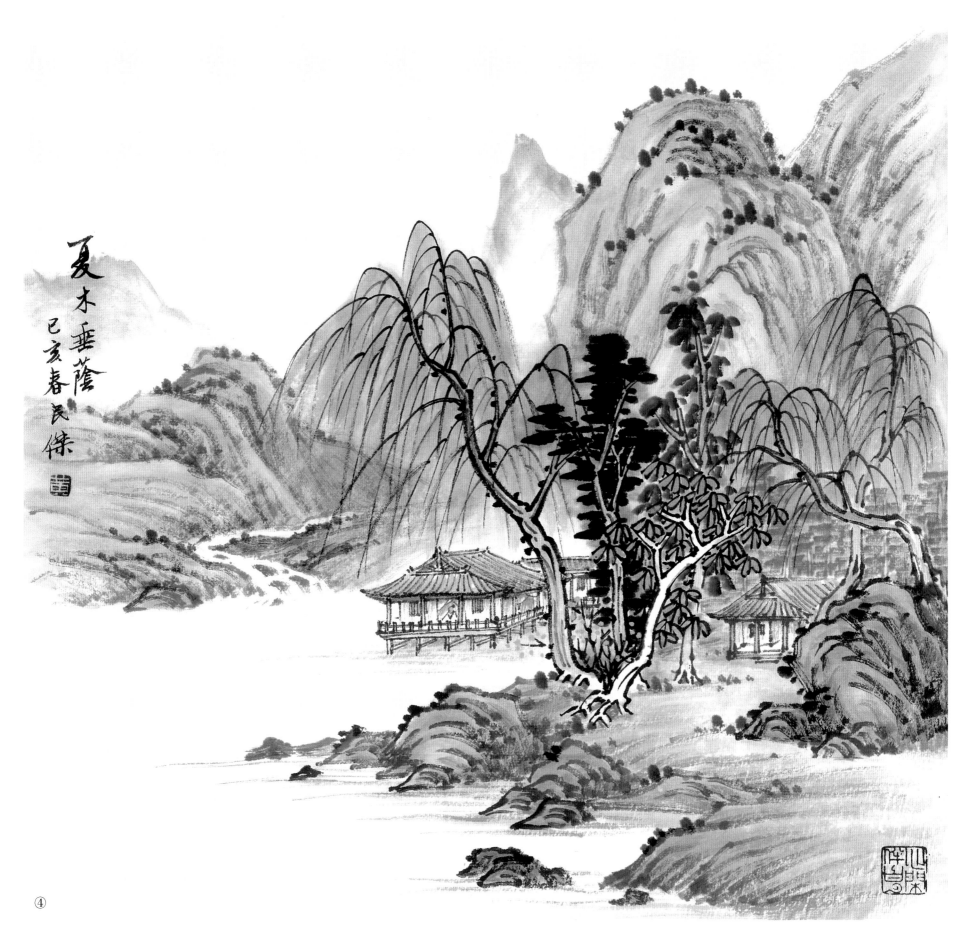

夏木垂蔭
已亥春 民傑

④

夏木垂荫

①

②

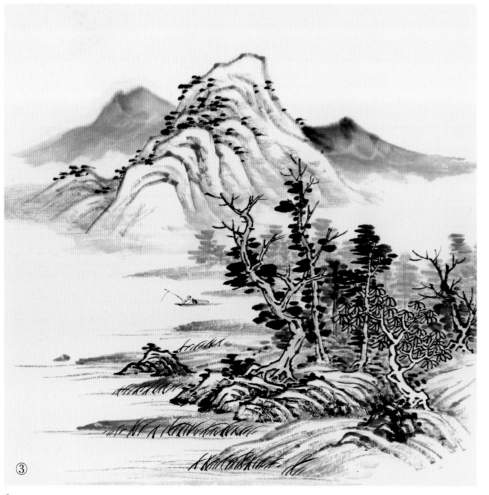

③

《秋江独钓》画法

毛　　笔：兼毫笔、小狼毫笔、大白云笔
国画颜料：赭石、花青、硃磦、墨汁

　　步骤一：小狼毫笔勾勒树干和夹叶，兼毫笔画土坡、山石并点叶。

　　步骤二：接着画远景的山石、土坡，干后点苔，大白云笔调淡墨画远山，小狼毫笔勾勒小船、人物、水草。

　　步骤三：兼毫笔调赭石染土坡和山石暗部，赭石染树干、小船、人物，用淡赭石复勾远山的皴线，夹叶树干可留白。

　　步骤四：大白云笔蘸赭石罩染土坡、山石，赭石调墨画远山，兼毫笔蘸赭石调硃磦点夹叶。

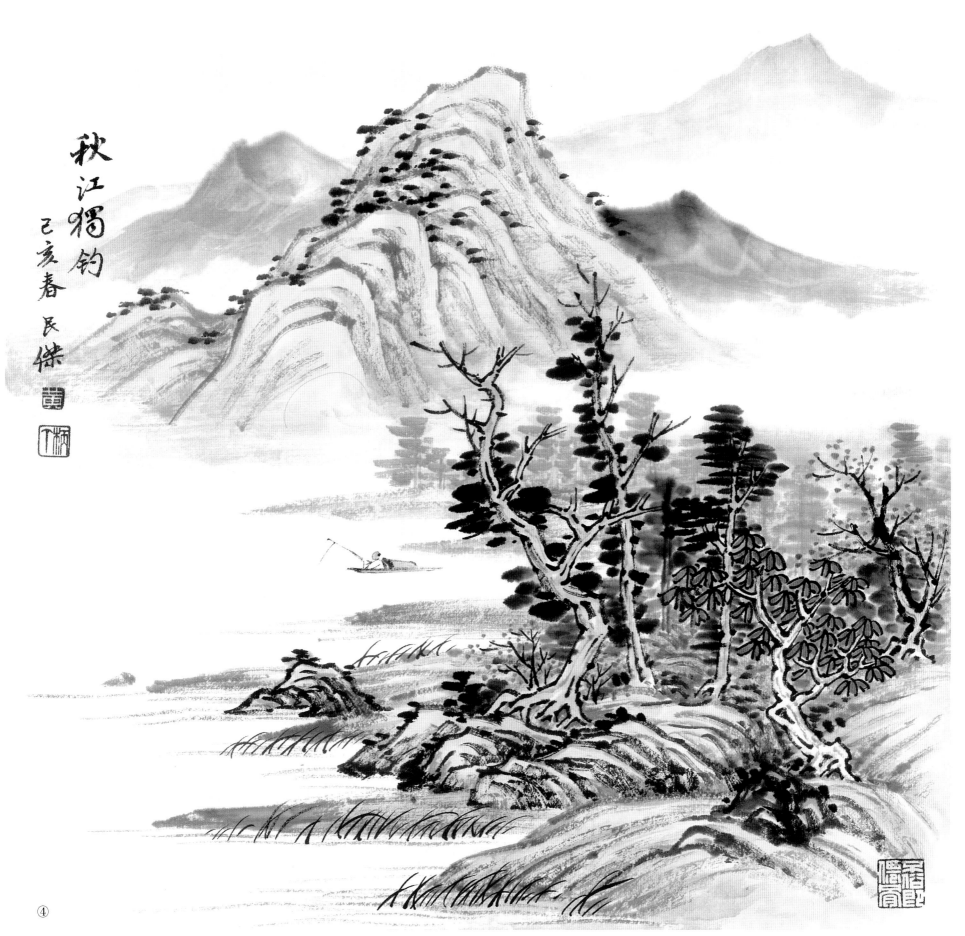

秋江独钓

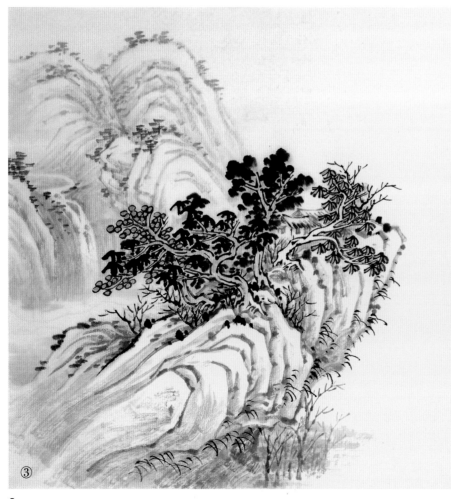

《冬岭雪霁》画法

毛　　笔：兼毫笔、小狼毫笔、大白云笔
国画颜料：赭石、花青、硃磦、墨汁

　　步骤一：小狼毫笔勾画杂树和夹叶，兼毫笔画近景山石，淡墨画树丛中的茅屋。

　　步骤二：兼毫笔画中景山石和飞泉，干后用大白云笔调淡墨染山石暗部。

　　步骤三：调淡赭石勾勒山石的皴线，夹叶树干可留白，赭石调硃磦点夹叶。

　　步骤四：大白云笔以花青调少许墨烘染天空，干后用兼毫笔复染山石暗部、树叶，赭石调硃磦点写红叶。

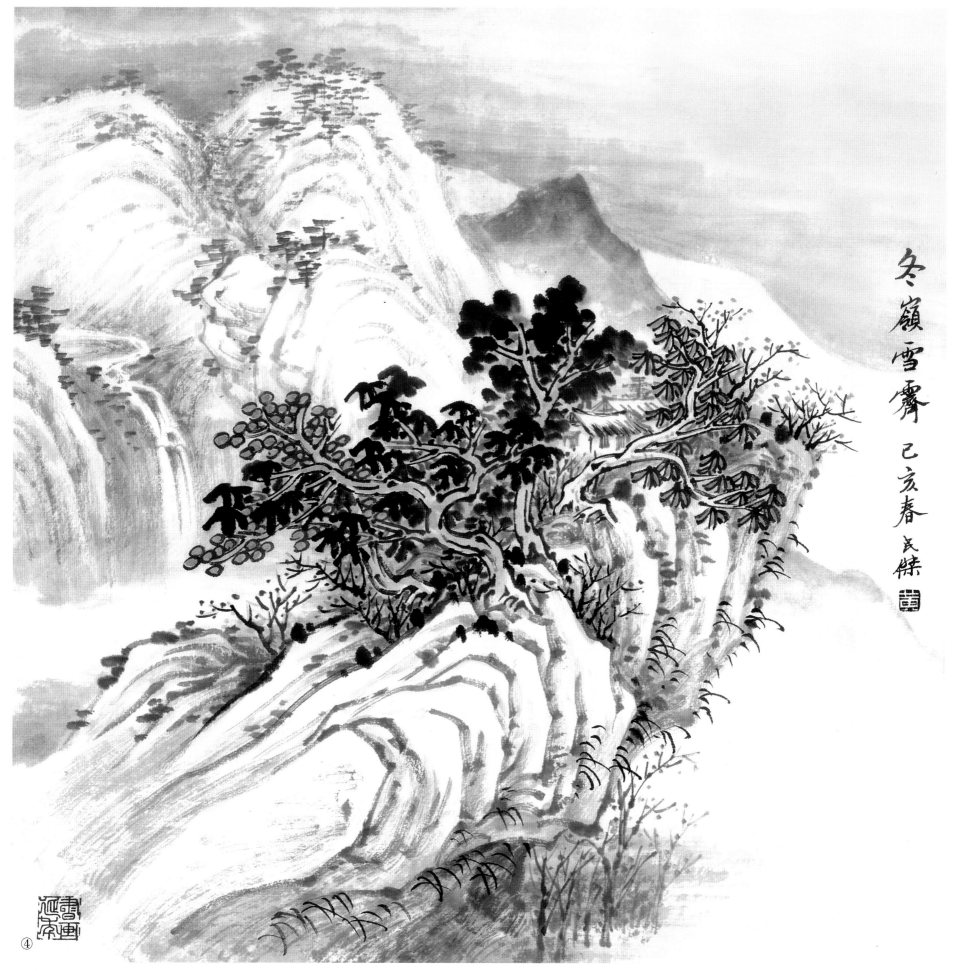

冬嶺雪霽
己亥春 民傑

①

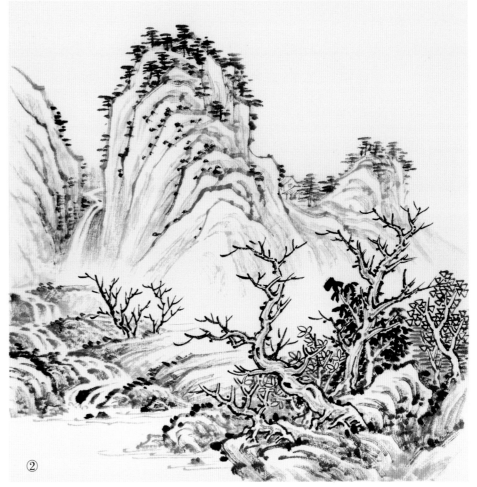

②

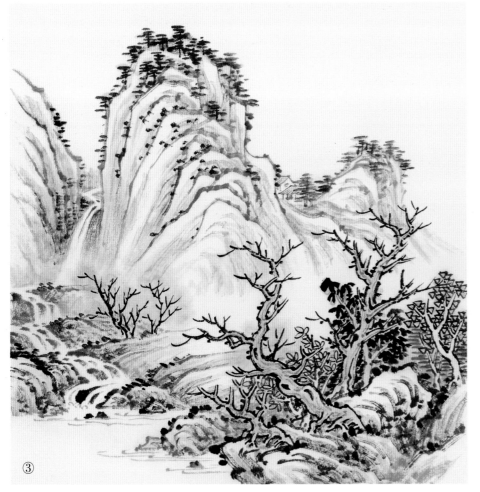

③

《春壑鸣泉》画法

毛　　笔：兼毫笔、小狼毫笔、大白云笔
国画颜料：赭石、花青、藤黄、胭脂、钛白、三青、三绿、墨汁

　　步骤一：小狼毫笔勾勒近景的山石、树干和夹叶。
　　步骤二：兼毫笔画中景的山石、土坡、溪流、树干，大白云笔调淡墨染山石暗部。小狼毫笔勾画水纹、飞泉和茅屋，兼毫笔点山头小树及苔点。
　　步骤四：兼毫笔调淡赭石勾勒山石的皴线，调淡红色染桃花，花青、藤黄加少许墨成淡草绿染夹叶，树干留白。
　　步骤五：花青加少许墨成淡青绿染土坡、山石，干后近景石块顶部染少许三青。淡胭脂点桃树，干后用钛白复点。花青加淡墨画远山，染树叶。夹叶树用三绿点，赭石染屋顶。

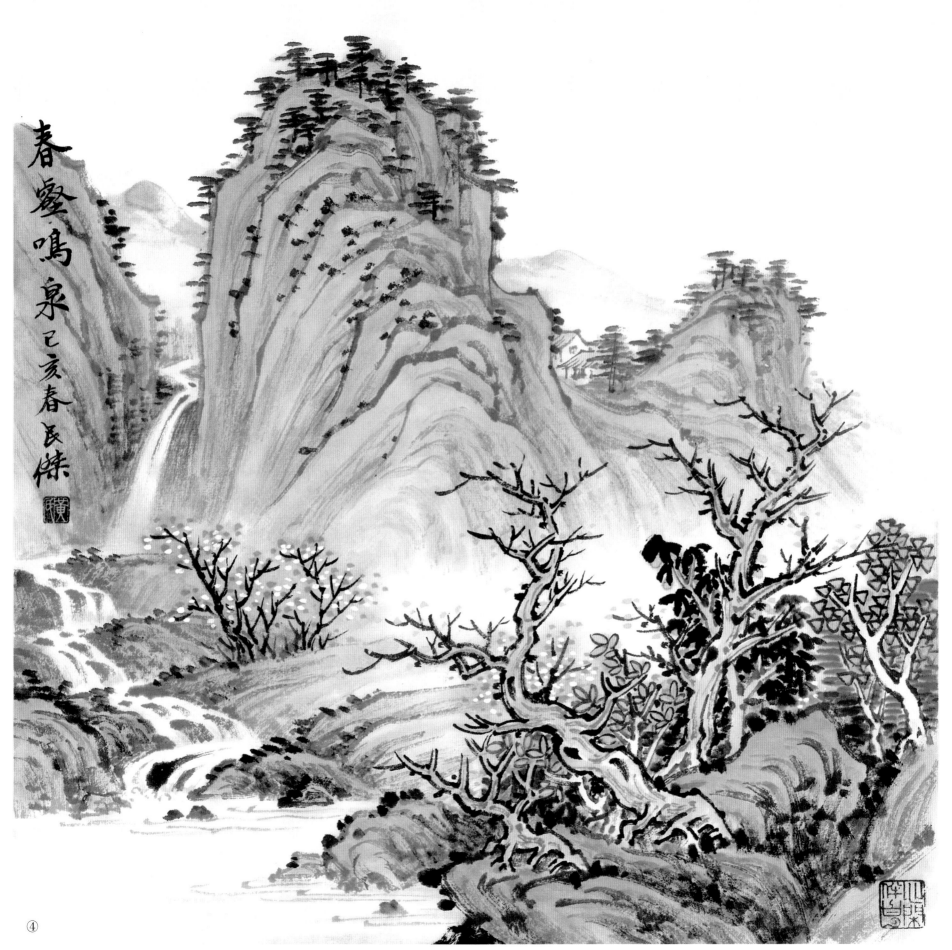

春壑鸣泉 己亥春長綵

④

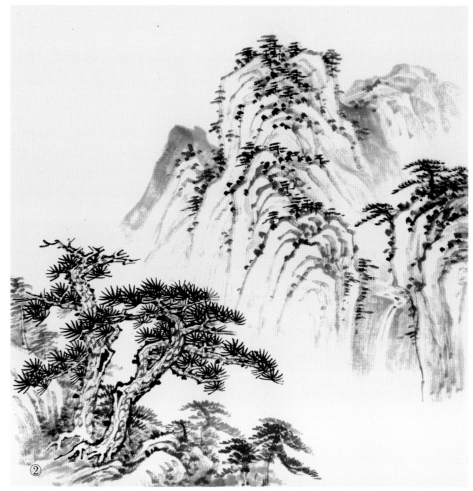

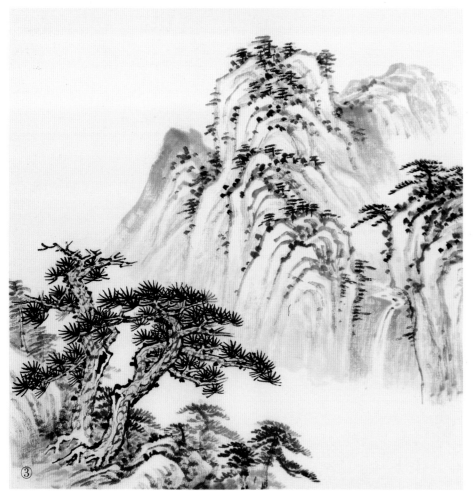

《夏山深秀》画法

毛　　笔：兼毫笔、小狼毫笔、大白云笔
国画颜料：赭石、花青、藤黄、三青、墨汁

　　步骤一：兼毫笔勾勒松树、山石，小狼毫笔画松针。
　　步骤二：接画中景山石、山涧和飞泉，大白云笔淡墨染山石暗部，干后点苔并画远松。
　　步骤三：调淡赭石勾勒山石皴线，染山石暗部及树干。
　　步骤四：大白云笔调花青加少许墨成淡青绿染山石顶部，调少许三青染山石顶部，花青加淡墨画远山，染树针。

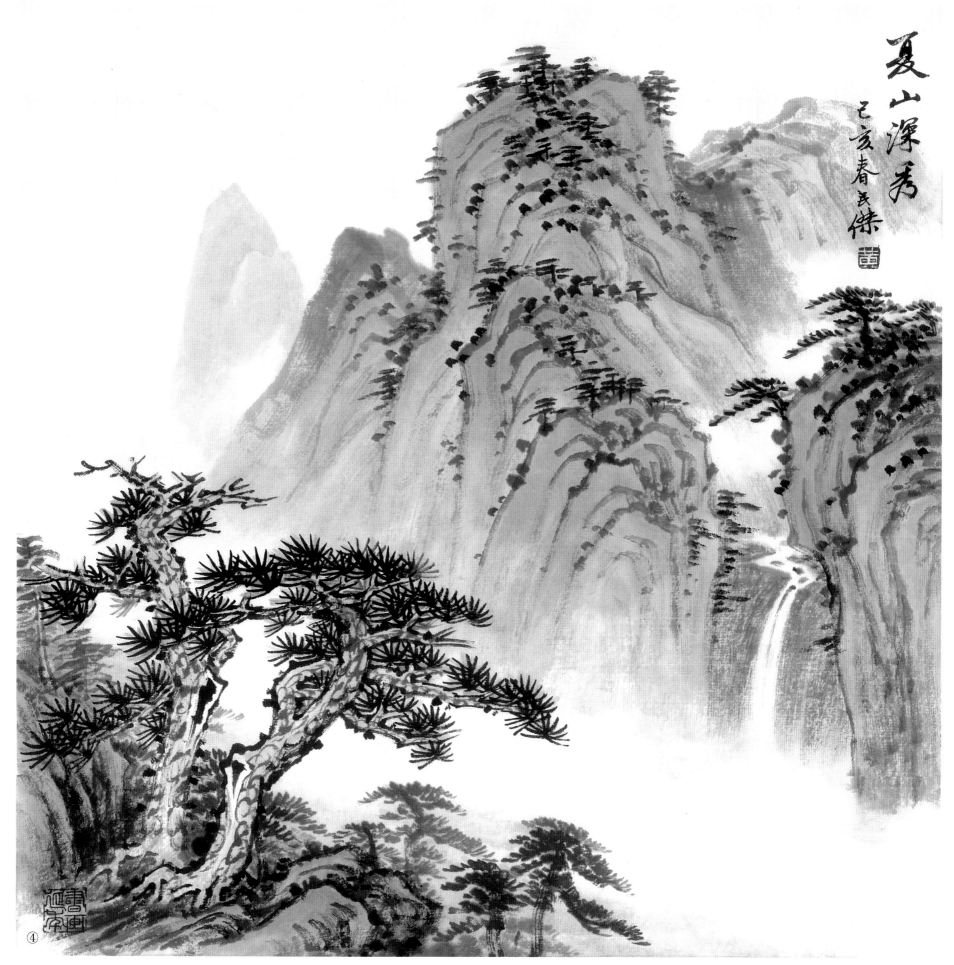

夏山深秀

①

②

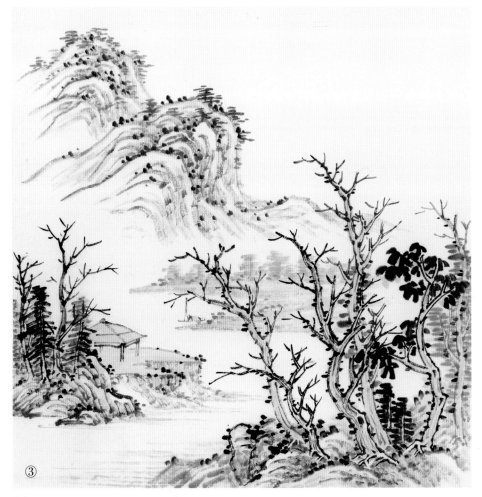

③

《霜染秋林》画法

毛　　笔：兼毫笔、小狼毫笔、大白云笔
国画颜料：赭石、花青、硃磦、墨汁

　　步骤一：小狼毫笔画近景树干，兼毫笔画山石并点夹叶。

　　步骤二：兼毫笔画中景，小狼毫笔勾勒亭子，调淡墨画树林后的土坡，皴染山石暗部，干后点苔、画山头小树。

　　步骤三：大白云笔以赭石调淡墨染山石暗部、树干、亭子，花青调少许墨成淡青染树叶、树林。

　　步骤四：复染土坡、山石，花青加墨画远山，兼毫笔蘸赭石调硃磦点夹叶。

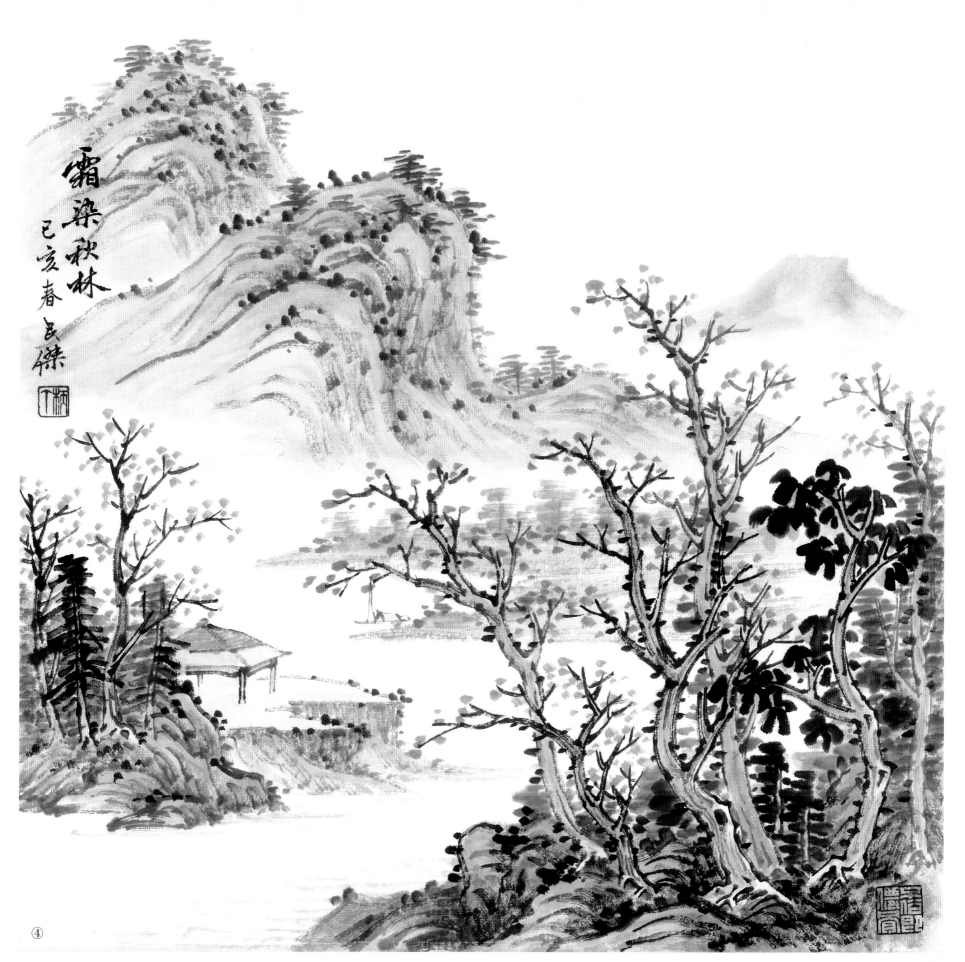

霜染秋林
己亥春 民傑

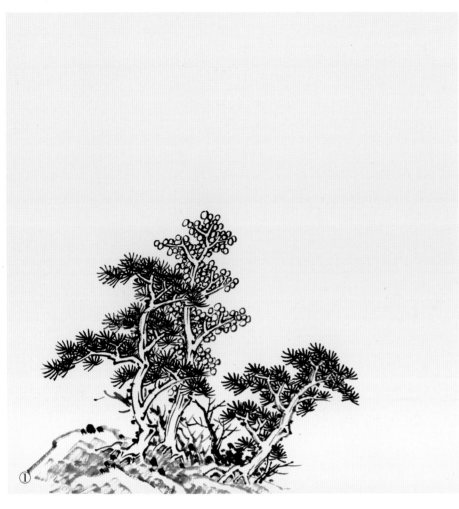

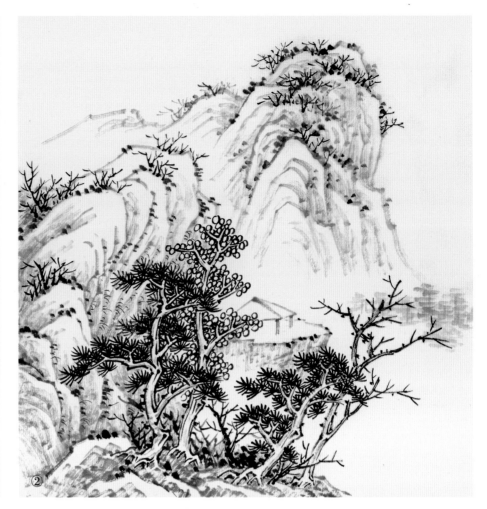

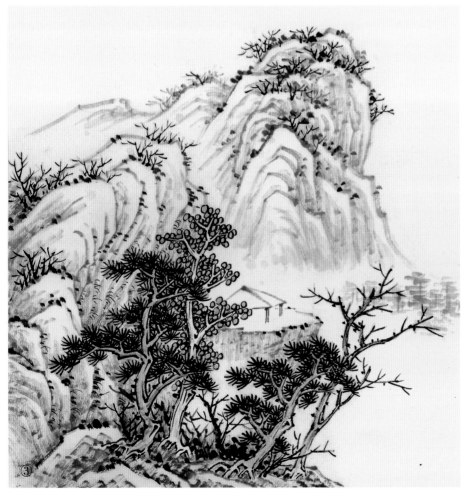

《寒岩积雪》画法

毛　　笔：兼毫笔、小狼毫笔、大白云笔
国画颜料：赭石、花青、砵磠、墨汁

　　步骤一：小狼毫笔勾勒近景松树和夹叶，兼毫笔画山石并点苔。

　　步骤二：接着画中景的山石、平台，勾勒亭子、枯树和小草，大白云笔调淡墨染山石暗部，干后点苔画远处树林。

　　步骤三：大白云笔以赭石调淡墨染山石暗部、树干、亭子、夹叶，花青调少许墨染松针。

　　步骤四：大白云笔以花青调少许墨画远山、染山石暗部及云雾、树叶，赭石调砵磠点枯叶。

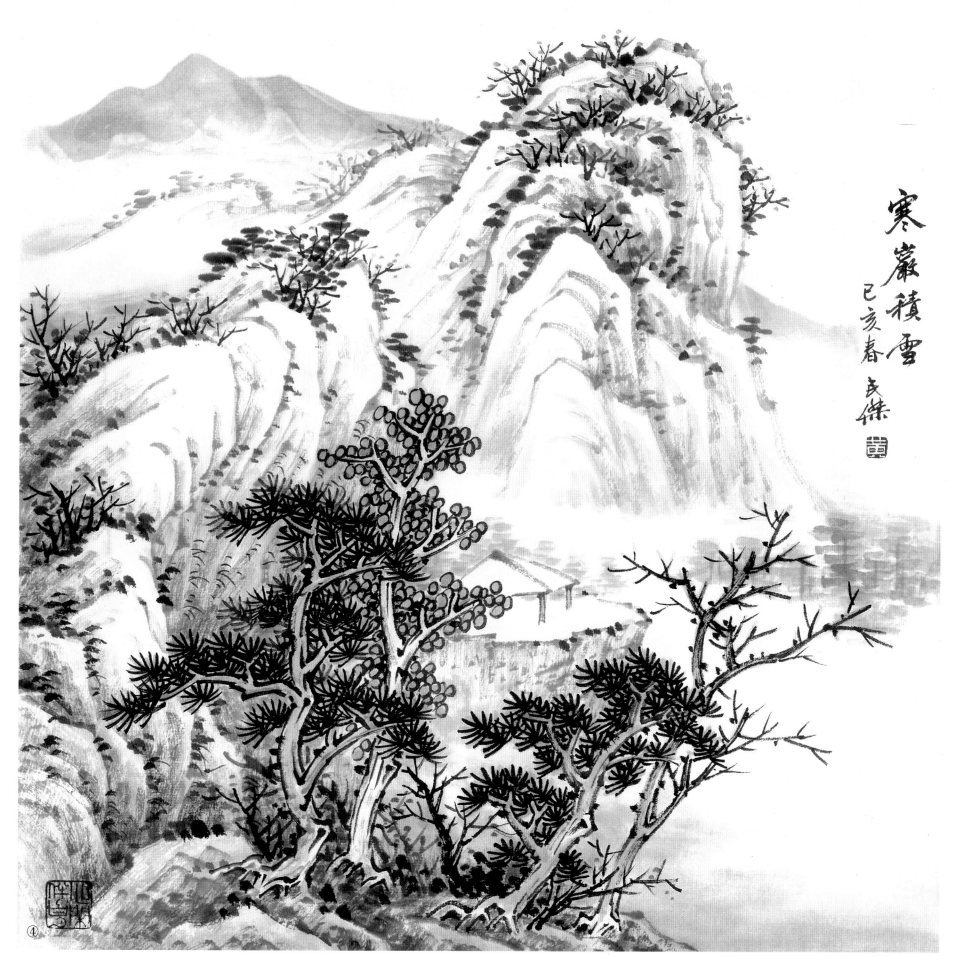

寒巖積雪
已亥春 良傑

 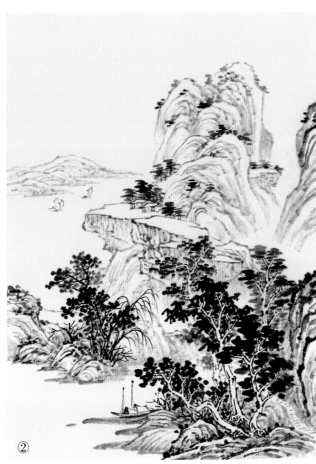 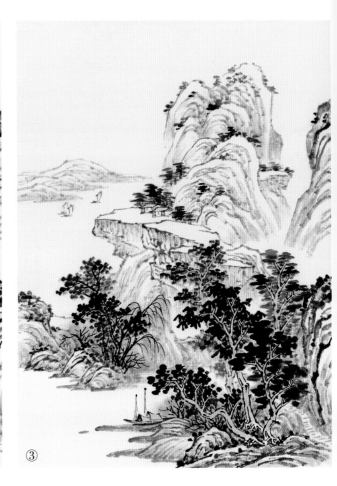

①　②　③

《溪山春意》画法

毛　　笔：兼毫笔、小狼毫笔、大白云笔
国画颜料：赭石、花青、藤黄、胭脂、钛白、三绿、墨汁

　　步骤一：小狼毫笔画树木、船只，兼毫笔画山石、点叶。
　　步骤二：兼毫笔画中景山石、平台，小狼毫笔勾勒房屋、树木并点叶。接着画中景山峰和对岸的山峦，调淡墨染山石暗部、点苔、画远处帆船。
　　步骤三：大白云笔以赭石调淡墨染山石暗部、树干、房屋、帆船，花青调少许墨染松针、夹叶，淡红色染桃花，花青、藤黄加少许墨染柳树。
　　步骤四：大白云笔以花青、藤黄调少许墨染山石、平台，干后近景石块顶部加染少许三绿。淡胭脂点桃树，干后钛白复点，赭石染屋顶，花青调淡墨画远山、染水纹。

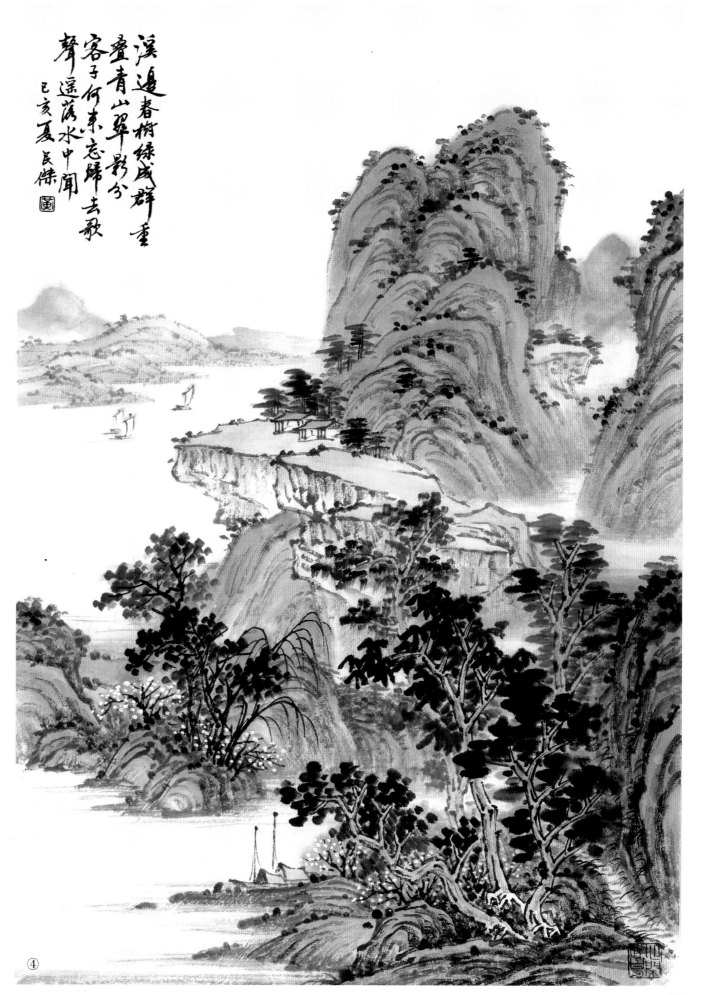

溪邊者樹綠成群重
疊青山翠影分
客子何來忘歸去歌
聲遙蕩水中聞
己亥夏 長傑

溪山春意 ④

 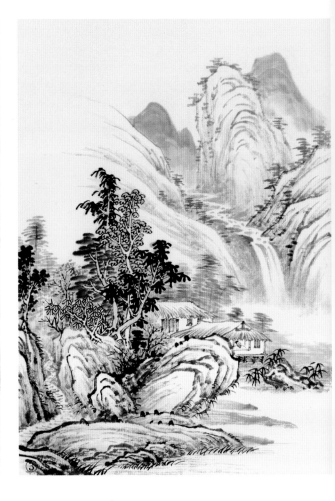

《溪山疏雨歇》画法

毛　　笔：兼毫笔、小狼毫笔、大白云笔
国画颜料：赭石、花青、藤黄、三青、三绿、硃磦、墨汁

　　步骤一：小狼毫笔画近景杂树，兼毫笔画山石、土坡、点叶。接着画房屋、夹叶，勾勒水纹，兼毫笔画中景山石、房屋、小径、杂树。
　　步骤二：画中景山石、山涧和飞泉，大白云笔调淡墨画远山。
　　步骤三：赭石调淡墨染山石暗部、树干、房屋，花青调少许墨染树叶，花青、藤黄调少许墨染夹叶。
　　步骤四：接染土坡、山石，山头的顶部偏花青色，干后近景山石顶部染少许三青，三绿点夹叶，赭石染屋顶，花青调淡墨染水纹，硃磦加墨画远山。

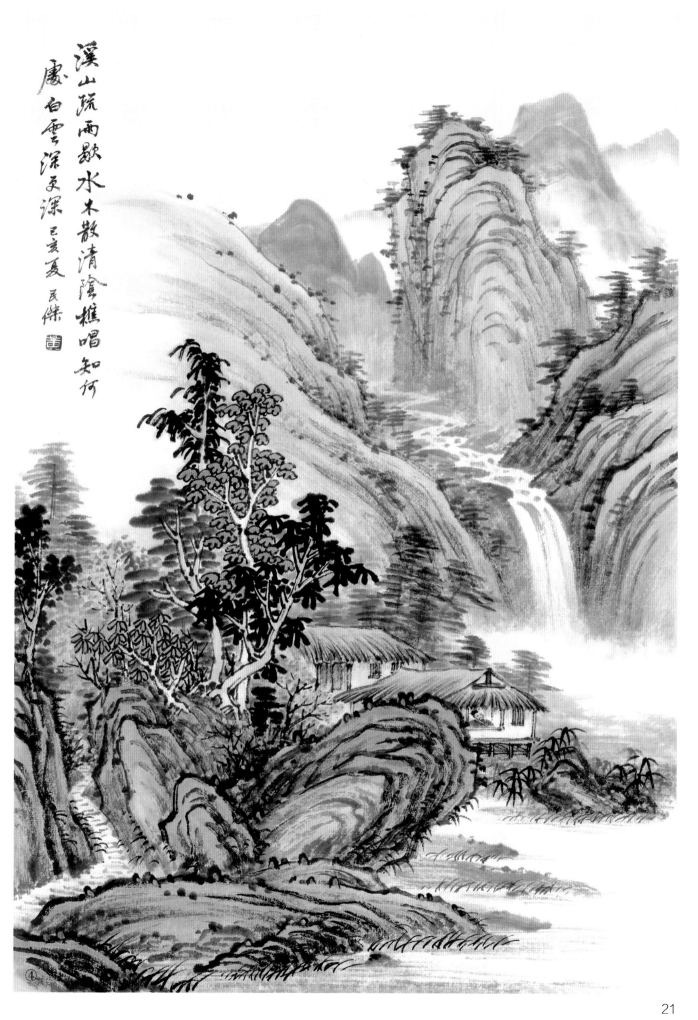

溪山疏雨歇 水木散清陰 樵唱知何
處 白雲深又深 己亥夏 艮傑

溪山疏雨歇 ④

 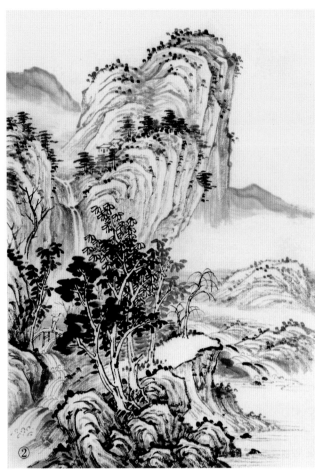 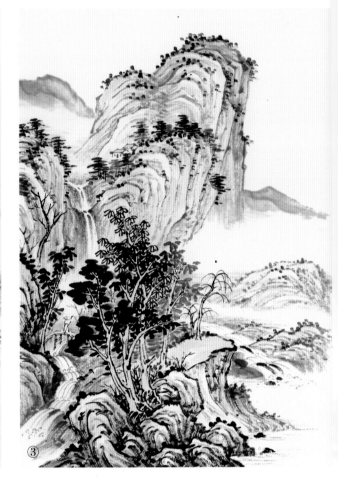

①　　②　　③

《幽居伴秋山》画法

毛　　　笔：兼毫笔、小狼毫笔、大白云笔
国画颜料：赭石、花青、硃磦、墨汁

　　步骤一：小狼毫笔勾勒树干和夹叶，兼毫笔画山石、树木、溪流、点叶，接着勾画小桥、人物及土坡和溪流。
　　步骤二：兼毫笔画中景山石、山涧和飞泉，干后画树木并点苔，接着画远处山头房屋，淡墨画远山。
　　步骤三：大白云笔以赭石调淡墨染山石暗部、树干、夹叶、房屋，花青调少许墨染杂树。
　　步骤四：赭石调墨染土坡、山石、远山，硃磦点夹叶。

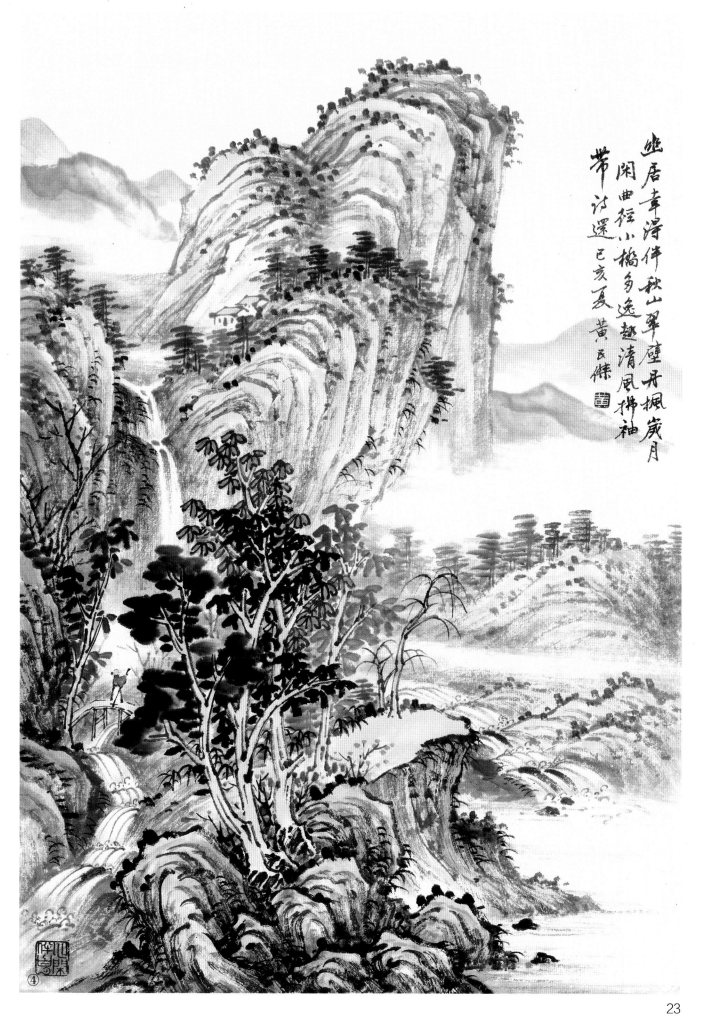

幽居幸得伴秋山翠壁丹枫岁月闲曲径小桥多逸趣清风拂袖带讨还 己亥夏 黄氏杰

幽居伴秋山

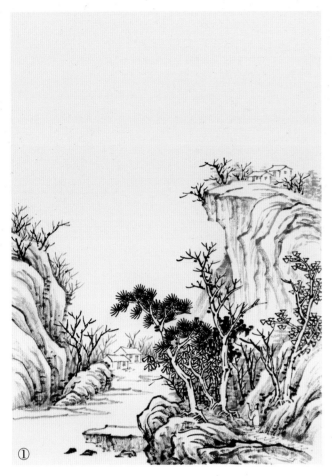 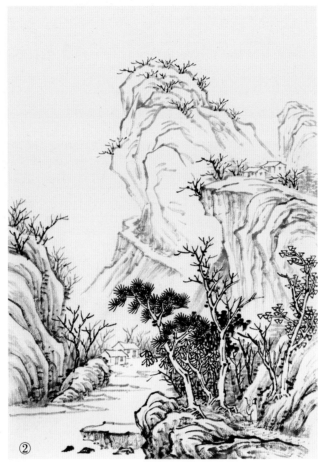 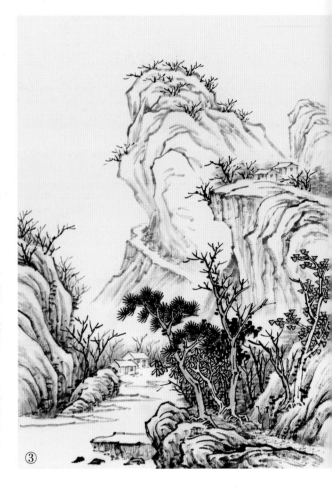

《千岩素雅》画法

毛　　笔：兼毫笔、小狼毫笔、大白云笔
国画颜料：赭石、花青、硃磦、墨汁

步骤一：小狼毫笔勾勒近景树木、夹叶和人物，兼毫笔画山石、山崖、平台、点叶，并勾勒出房屋和枯树。
步骤二：兼毫笔画中景的山头、山坡和小径，干后点苔。
步骤三：大白云笔以赭石调淡墨染山石暗部、树干、夹叶、房屋，赭石调硃磦染人物。
步骤四：花青调少许墨烘染天空、水面，衬托远山与河岸。复染山石暗部、松针和夹叶，赭石调硃磦点夹叶。